国画基础入门

鸟兽篇

灌木文化 编

天津出版传媒集团

天津杨柳青画社

图书在版编目（CIP）数据

国画基础入门. 鸟兽篇 / 灌木文化编. -- 天津 ：
天津杨柳青画社，2024.1
ISBN 978-7-5547-1242-9

Ⅰ. ①国… Ⅱ. ①灌… Ⅲ. ①国画技法－基本知识
Ⅳ. ①J212.1

中国国家版本馆CIP数据核字(2023)第245640号

书　　名	国画基础入门 鸟兽篇		
	GUOHUA JICHU RUMEN NIAOSHOU PIAN		
出 版 人	刘　岳	印　张	4.25
责任编辑	黄　婷	版　次	2024年1月第1版
特约编辑	魏肖云	印　次	2024年1月第1次印刷
责任校对	宋晴晴	书　号	ISBN 978-7-5547-1242-9
出版发行	天津杨柳青画社	定　价	35.00元
地　　址	天津市河西区佟楼三合里111号		
印　　刷	朗翔印刷（天津）有限公司		
开　　本	787毫米×1092毫米　1/16		

（国画作品因创作时间、环境不同，笔墨存在差异性，故本书视频与图书的画面呈现效果不完全一致。为方便读者更有效率地学习，部分视频作倍速处理。）

扫码进入 国画小课堂

学习绘画技法，探索国画奥秘

肆 绘画作品分享
在线画册，记录你的进步点滴。

叁 传世名画欣赏
名画鉴赏视频课，提升审美水平。

贰 国画技法课程
视频解析构图、勾线等国画技巧。

壹 同步视频教学
边看边练，带你从入门到精通。

目录

第1章　走进国画

第2章　禽鸟绘制步骤

第3章　动物绘制步骤

第4章　作品欣赏与实践

第1章

走进国画

　　本章将带领大家了解国画，认识国画的基本工具，熟悉国画的基本技法，为之后的绘制打好基础。

1.1 认识写意画

写意画是将诗、书、画、印融为一体的中国画形式。写意画多画在生宣纸上，纵笔挥洒，墨彩飞扬，较工笔画更能体现所描绘景物的神韵，也更能直接地抒发作者的感情。

1.2 常用工具

学好中国画，以下工具缺一不可。一起来认识一下吧。

毛笔

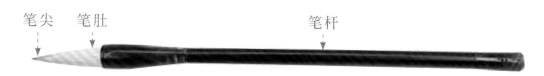

笔尖　笔肚　　　　　　　　　　　　　　　笔杆

狼毫笔画出的线条挺直流畅。狼毫笔在写意画中适合画硬物，比如石头、树皮、茎干等。

羊毫笔的笔头比较柔软，吸墨量大，适于表现浑圆厚重的点画，经常用于铺画花叶、花瓣。

墨

瓶装墨方便省时，直接倒出即可使用，非常适合初学者。

颜料

膏状国画颜料，色彩鲜明，性能稳定，便于携带，适合初学者使用。

纸 其他工具

绘制写意画通常用生宣纸，可以把一张纸裁成自己想要的大小。

白色的瓷盘或塑料材质的调色盘也是必备的工具，可以用来调色。笔洗是用来盛水的，容量越大，洗笔效果越好。也可以用其他盛水的容器代替。

1.3 国画基本笔法

基本握笔姿势

绘制国画的握笔姿势和其他画种略有不同，下面介绍基本的握笔姿势，当然，绘制过程中根据画面需要和运笔的变化，这个姿势也不是完全固定的。

中指勾住笔杆，用第一节指肚紧贴着笔杆，指头向内用力。

食指由外向内压住笔杆。

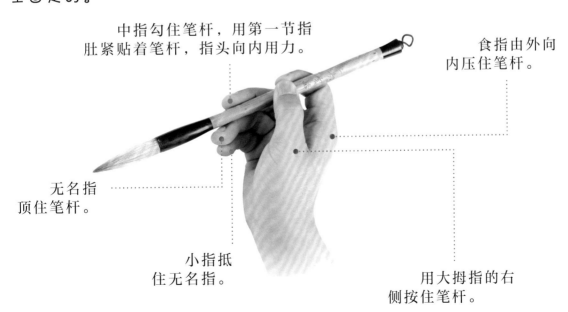

无名指顶住笔杆。

小指抵住无名指。

用大拇指的右侧按住笔杆。

运笔方法

除了握笔方法之外，绘制不同线条时的运笔姿势也各不相同，下面就来介绍几种简单的运笔方法供大家学习。

中锋运笔是勾线时经常用到的运笔姿势。绘制时笔管垂直，行笔时笔锋处于墨线中心。

侧锋运笔是使用笔锋的侧边，画出的笔线粗壮，适合绘制大面积的色块。

藏锋运笔的笔锋要藏而不露，藏锋画出的线条沉着含蓄，力透纸背。

露锋时起笔灵活而飘逸，显得挺秀劲健。画竹叶、柳条便是露锋运笔。

1.4 国画基本墨法

水分的控制

绘制前将毛笔的笔头浸泡在水里，将毛笔浸湿。

将毛笔提起，在笔洗边缘刮笔头，至笔头水分饱满不滴落，这时可以蘸墨或者颜色直接绘制，比较容易控制颜色。

笔提起后，水滴欲下，直接放入墨中调和，只适宜进行大面积的涂染，不能用来勾勒轮廓。

墨分五色

国画中常说的"墨分五色"，也就是"焦、浓、重、淡、清"，是指墨和水的调和比例，不同颜色的墨可以用在画面中的不同位置。

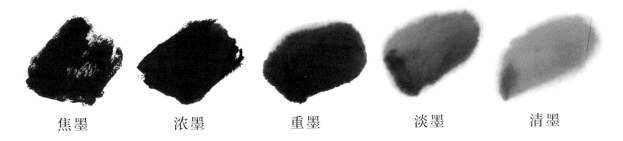

| 焦墨 | 浓墨 | 重墨 | 淡墨 | 清墨 |

1.5 国画基本色法

"色"起到辅助和丰富笔墨的作用，国画常使用的颜料有植物颜料和矿物颜料两种。初学者颜料盒中有常用的颜色即可，其他颜色可以通过常用颜色来调和。

常用的颜色

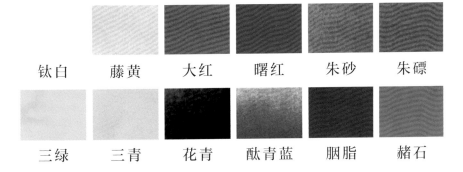

钛白　藤黄　大红　曙红　朱砂　朱磦

三绿　三青　花青　酞青蓝　胭脂　赭石

常用的混合色

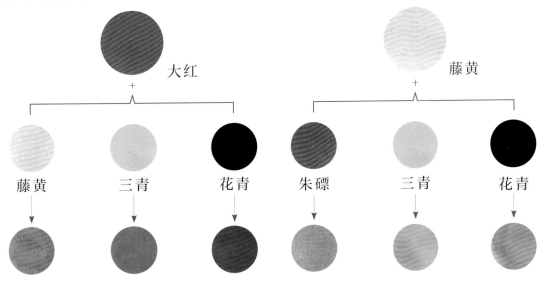

大红 + 藤黄 / 三青 / 花青

藤黄 + 朱磦 / 三青 / 花青

第2章

禽鸟绘制步骤

　　禽鸟造型多变，身姿轻盈、优雅，颜色艳丽，是国画中常见的题材，下面就让我们一起来学习如何绘制吧。

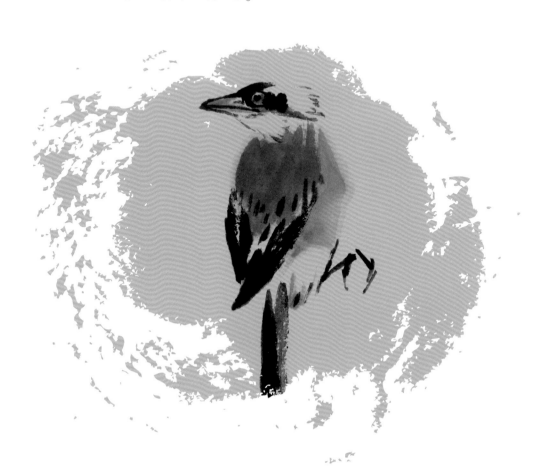

2.1 麻雀

麻雀身形小巧，是生活中最常见的鸟类之一，也常出现在国画题材中。麻雀身体颜色以棕色和黑色为主，翅膀带有斑点，绘制时要注意表现其特征。

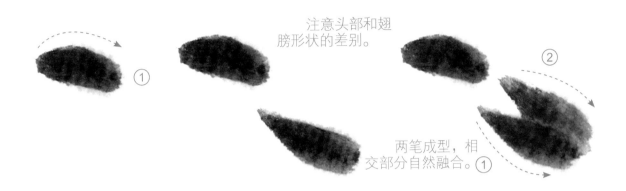

注意头部和翅膀形状的差别。

②

两笔成型，相交部分自然融合。①

1 　用水分充足的笔调和赭石和墨，侧锋用笔在纸上点出头部轮廓。接着用同样的方法画出麻雀的翅膀，注意颜色的浓淡过渡和两个翅膀相互重叠部分的关系。

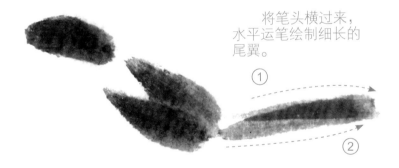

将笔头横过来，水平运笔绘制细长的尾翼。

①

②

2 　继续用调好的赭和墨绘制麻雀的尾翼，注意麻雀的尾翼又细又长，分左右两笔，中间叠加在一起。

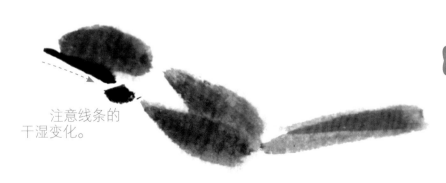

注意线条的干湿变化。

3 　蘸浓墨画出麻雀的嘴巴和腮部的斑点。

禽鸟绘制步骤

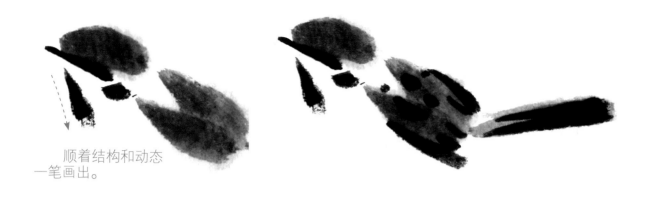

顺着结构和动态
一笔画出。

4 继续蘸墨绘制麻雀的头颈轮廓，顺势绘制身上的斑纹和尾翼上的颜色。注意墨色浓淡以及虚实的变化，斑纹的大小也要有变化。

5 用清水调和少许墨，绘制麻雀的腹部和腿部结构。

腿根部结构与腹部连接在一起。

站立的麻雀双翅并拢，紧紧地贴在躯干旁，鸟爪有明显的透视，绘制时注意这一特点。

麻雀的鸟爪三趾在前，一趾在后。

6 用较干的笔蘸取墨汁，中锋用笔绘制鸟爪，注意鸟爪的形状。

2.2 燕子

❋ 所用颜色 ❋

墨　曙红

　　燕子的身体轻盈，翅膀很长，尾巴像张开的剪刀，羽毛为黑色，下颌呈红色，翅膀末端尖长，腿短，绘制时要注意它的特征。

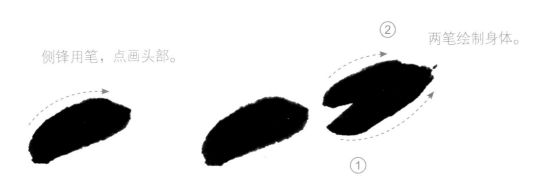

侧锋用笔，点画头部。

② 两笔绘制身体。

①

1 　　蘸取墨汁，首先侧锋运笔绘制头部，接着两笔绘制燕子的身体，注意身体的透视关系。

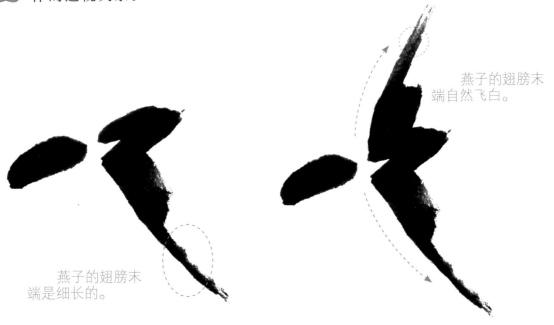

燕子的翅膀末端自然飞白。

燕子的翅膀末端是细长的。

2 　　用水分较干的笔蘸取浓墨，绘制燕子的翅膀。

3 　　继续添画另一侧翅膀，注意用笔要自然，可以留出飞白。

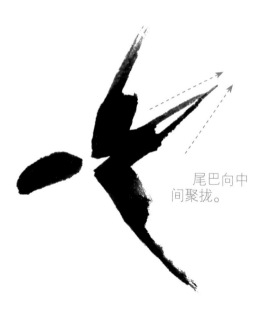

尾巴向中
间聚拢。

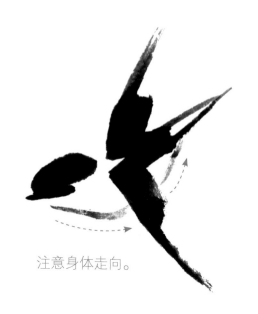

注意身体走向。

4 接着绘制燕子开叉的尾巴，注意用线要简洁、果断。

5 加水调淡墨，勾勒出饱满而圆滑的腹部线条。

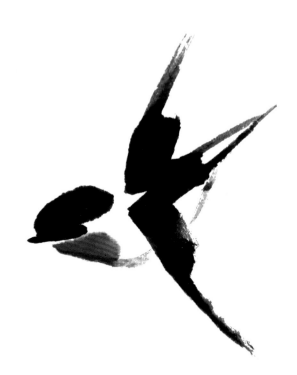

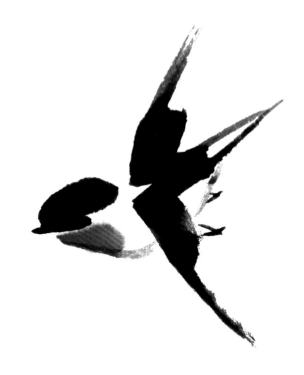

6 蘸取曙红，侧锋用笔点画出燕子的下颌部分。

7 蘸取浓墨，勾勒出细小的鸟爪，绘制完成。

2.3 黄鹂

❋ 所用颜色 ❋

曙红　藤黄　墨　赭石

黄鹂羽色鲜黄，嘴与头等长，较为粗壮，嘴峰略呈弧形、稍向下曲，嘴边缘平滑，其因叫声动听而深受人们喜爱。

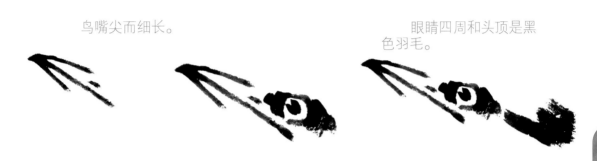

鸟嘴尖而细长。

眼睛四周和头顶是黑色羽毛。

1 蘸取浓墨画出细长的鸟嘴，接着绘制眼睛和眼睛周围、头顶的黑色羽毛。

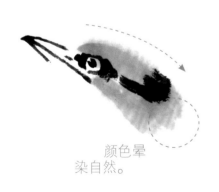

颜色晕染自然。

身体的羽毛中间可以适当留白保留画面透气感，暗部可以通过叠加颜色来加深。

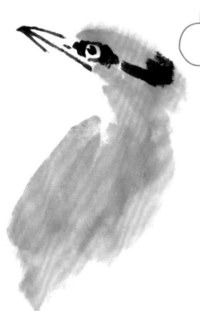

2 调和大量的藤黄和少许赭石，绘制头部羽毛颜色，头的边缘自然晕开。

3 蘸取刚才调和的颜色继续绘制身上的羽毛颜色，注意颜色的浓淡变化。

禽鸟绘制步骤

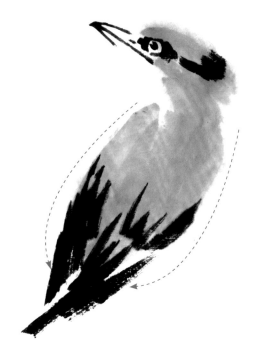

4 用水分较干的笔蘸取浓墨绘制翅膀上黑色的羽毛，同时修饰身体形状。

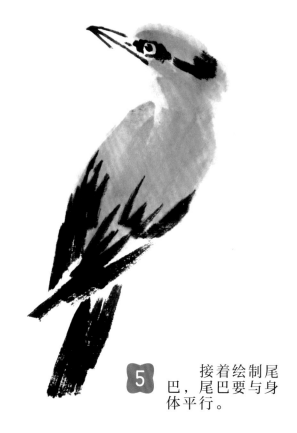

5 接着绘制尾巴，尾巴要与身体平行。

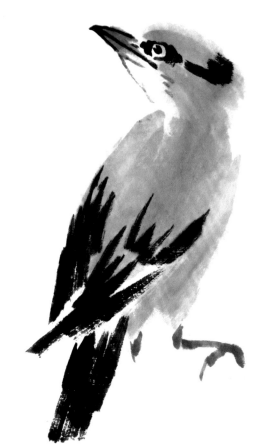

这只黄鹂站在树枝上，头转到了侧面。绘制时要注意把握它的整体动态和鸟爪握在树枝上的形状。

6 笔尖蘸取曙红，给黄鹂的嘴巴上色，顺势绘制鸟爪。

微信扫码

◎ 同步视频教学
◎ 国画技法课程
◎ 传世名画欣赏
◎ 绘画作品分享

2.4 喜鹊

❋ 所用颜色 ❋

 花青 曙红 墨 赭石 钛白 三绿

　　喜鹊是"吉祥"的象征，头、颈、背至尾均为深色，自前往后分别发出各种光泽，双翅黑色而在其肩有一大块白斑，尾比翅长，呈楔形。腹部以胸为界，前黑后白。

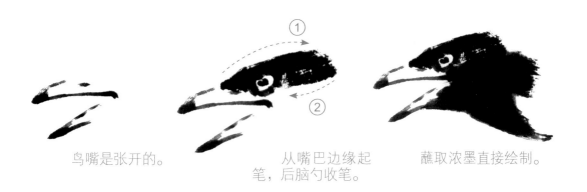

鸟嘴是张开的。　　从嘴巴边缘起笔，后脑勺收笔。　　蘸取浓墨直接绘制。

1　　蘸取浓墨绘制张开的鸟嘴，接着画出眼睛，顺势绘制头顶和颈部的黑色羽毛。

注意喜鹊抬头的动势。

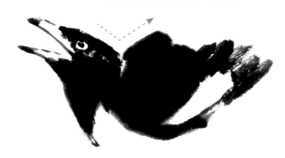

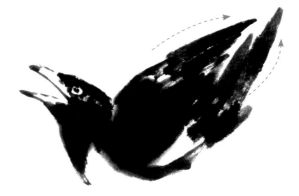

画出向上展的翅膀，笔触间适当留白。

2　　接着绘制喜鹊的身体和翅膀，注意喜鹊抬头的动态，腹部留白。

3　　继续蘸墨绘制翅膀边缘的羽毛，同时画出尾巴和身体上翘的动态。

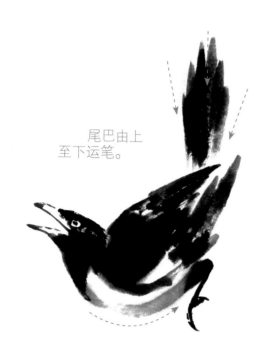

尾巴由上
至下运笔。

注意头部细
节刻画。

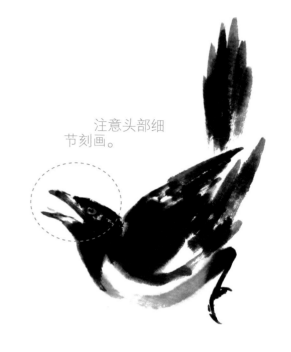

4 　顺着颈部的结构绘制腹部饱满的轮廓和鸟爪。接着由上向下运笔，绘制尾巴的形状，注意尾巴中间的羽毛最长。

5 　笔尖蘸取赭石，给眼睛上色。换曙红绘制喜鹊的舌头。

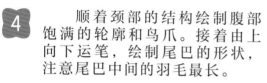

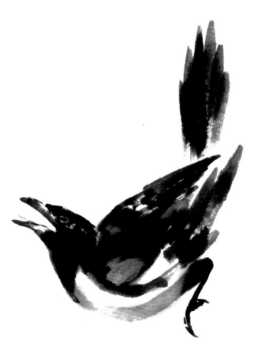

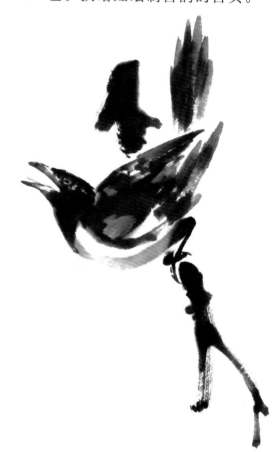

6 　调和花青、三绿和钛白绘制喜鹊翅膀上的羽毛。

7 　最后蘸取浓墨绘制粗壮的树枝，注意与鸟爪的衔接。

2.5 翠鸟

❋ 所用颜色 ❋

花青　曙红　墨　赭石　钛白　三青　藤黄

　　翠鸟的羽毛很漂亮、很入画，可以让画面增色不少。在画上加上翠鸟，可使画变得生动、有韵味，另外翠鸟也被赋予吉祥如意的美好寓意。

注意鸟嘴上的细节。

翠鸟的头部扁平，边画边整理形状。

 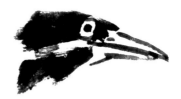

1 首先蘸取墨汁勾勒出尖尖的鸟嘴，接着画出眼睛和头部的黑色羽毛。

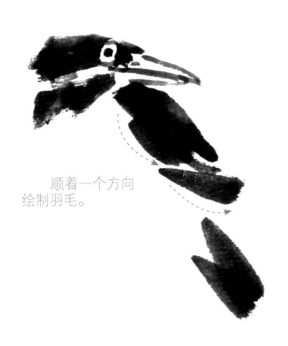

顺着一个方向绘制羽毛。

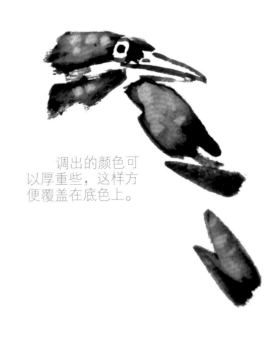

调出的颜色可以厚重些，这样方便覆盖在底色上。

2 接着绘制翅膀和尾巴的羽毛，注意墨色浓淡的变化。

3 调和花青、三青和钛白给翅膀和尾巴上色。

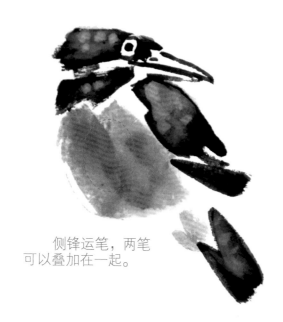

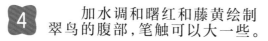

侧锋运笔，两笔
可以叠加在一起。

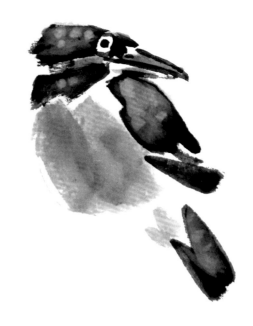

4 　加水调和曙红和藤黄绘制
翠鸟的腹部，笔触可以大一些。

5 　继续用同样的颜色给翠鸟
头部和嘴巴上色。

眼睛留出高光。

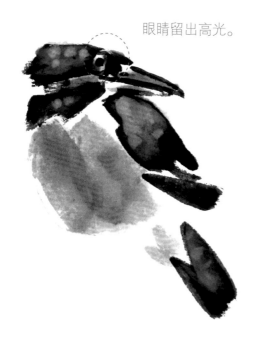

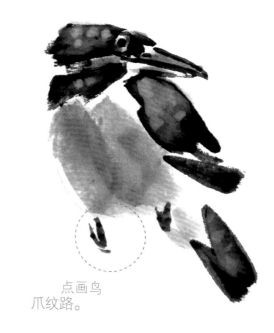

点画鸟
爪纹路。

6 　加水调和赭石和少许墨给
眼睛上色，注意眼睛要留出高
光，更加有神。

7 　蘸取曙红勾勒出小小的鸟
爪，接着加入少许墨绘制鸟爪
上的纹路。

2.6 白头翁

✳ 所用颜色 ✳

花青　藤黄　墨　赭石

　　白头翁的脑袋顶部有一块非常洁白的羽毛，因此得名"白头翁"，绘制时注意其特征。

绘制嘴巴的结构。

淡墨勾勒羽毛外轮廓。

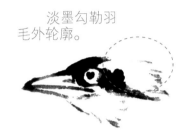

1　蘸取浓墨绘制白头翁的嘴巴、眼睛和头部结构，换淡墨勾勒头顶羽毛。

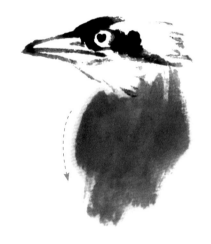

2　调和花青和藤黄绘制背部羽毛。

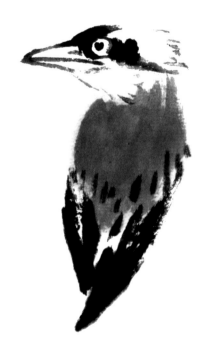

3　蘸取墨绘制翅膀末端的羽毛，一直延伸到背部。

禽鸟绘制步骤

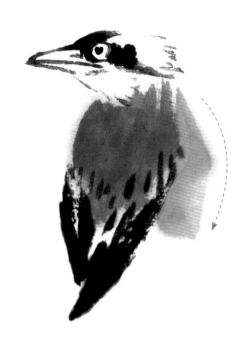

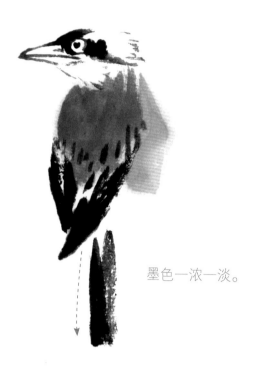

墨色一浓一淡。

4 加水调淡赭石色绘制腹部轮廓。

5 蘸取墨分两笔绘制尾翼，注意墨色的浓淡变化。

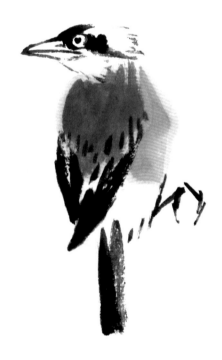

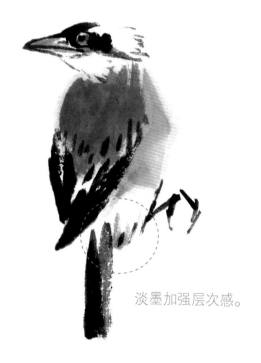

淡墨加强层次感。

6 笔尖蘸取浓墨绘制纤细的鸟爪，注意鸟爪的动态。

7 加水调和赭石和墨，给眼睛上色并留出高光。调淡墨给尾翼部分上色，并用之前调出的绿色淡淡地染一下嘴巴。

2.7 八哥

❋ 所用颜色 ❋
赭石　墨

八哥被古人视为吉祥鸟，以八哥入画的国画是吉祥画。在绘制时，要注意八哥结构姿态的把握和颜色的深浅变化。

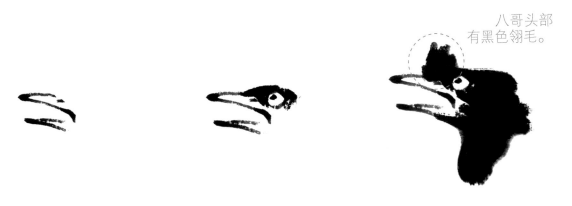

八哥头部有黑色翎毛。

1 蘸取浓墨绘制张开的嘴巴，根据嘴巴位置画出眼睛和头顶。接着调浓墨继续绘制八哥头部整体结构和头顶的翎毛。

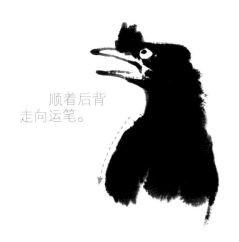

顺着后背走向运笔。

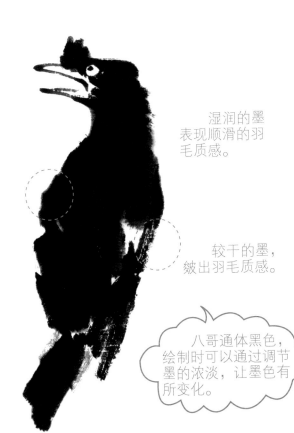

湿润的墨表现顺滑的羽毛质感。

较干的墨，皴出羽毛质感。

2 继续调墨顺着羽毛生长方向运笔，绘制背部和身体的羽毛。

八哥通体黑色，绘制时可以通过调节墨的浓淡，让墨色有所变化。

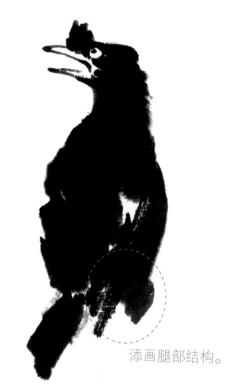

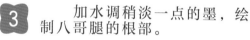

添画腿部结构。

3 　加水调稍淡一点的墨，绘制八哥腿的根部。

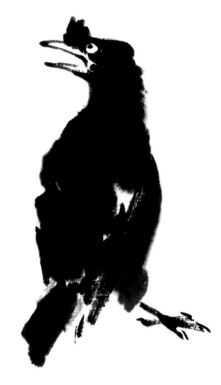

4 　接着用焦墨绘制较大的鸟爪，由于另一侧被身体挡住，画一只即可。

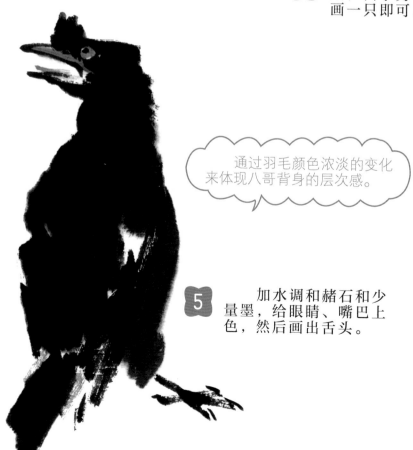

通过羽毛颜色浓淡的变化来体现八哥背身的层次感。

5 　加水调和赭石和少量墨，给眼睛、嘴巴上色，然后画出舌头。

微信扫码
- - - - - - - - - - - - - - - - -
◎同步视频教学
◎国画技法课程
◎传世名画欣赏
◎绘画作品分享

✳ 所用颜色 ✳

赭石　墨　藤黄

鸳鸯体形较小，嘴扁、喙为鲜红色，雄鸟最显著的特征是有一枚面积很大、竖立于背部的帆状结构的飞羽，颜色鲜艳、造型独特、寓意美好。

嘴扁，
带有鼻孔。

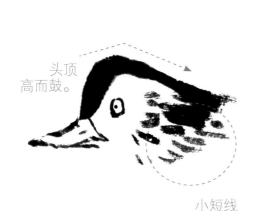

1 蘸浓墨画出鸳鸯扁的嘴巴，顺势画出嘴巴上的鼻孔。根据嘴巴位置添画眼睛。

头顶
高而鼓。

小短线
绘制羽毛。

饱满的前胸。

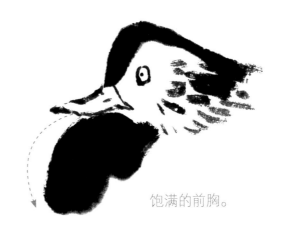

飞羽呈帆状。

鸳鸯羽毛颜色鲜艳，层次也比较丰富，要注意控制好色调的浓淡深浅。

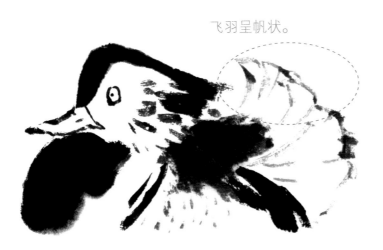

2 蘸取浓墨，中锋运笔绘制鸳鸯头顶和前胸，以及身上的羽毛和背部的飞羽。加水调和赭石和墨，给翅膀羽毛上色。

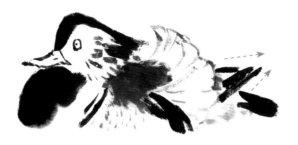

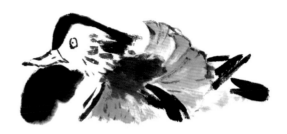

3 　　蘸取浓墨绘制鸳鸯短小、上翘的尾翼。

4 　　调和藤黄和赭石给鸳鸯的羽毛上色。

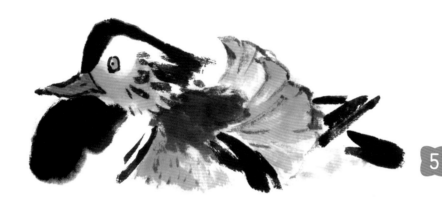

5 　　加水调和赭石给嘴巴、眼睛和头部上色。

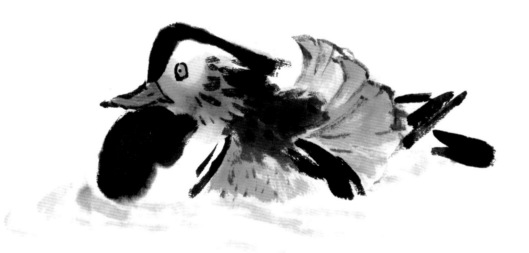

6 　　加大量水调淡墨绘制水波纹。注意水波纹和鸳鸯的位置关系。

2.9 翠鸟荷塘

翠鸟常与荷花一起入画。翠鸟颜色艳丽，荷花清新淡雅，一动一静相结合，展现了夏日的一处美好景象。

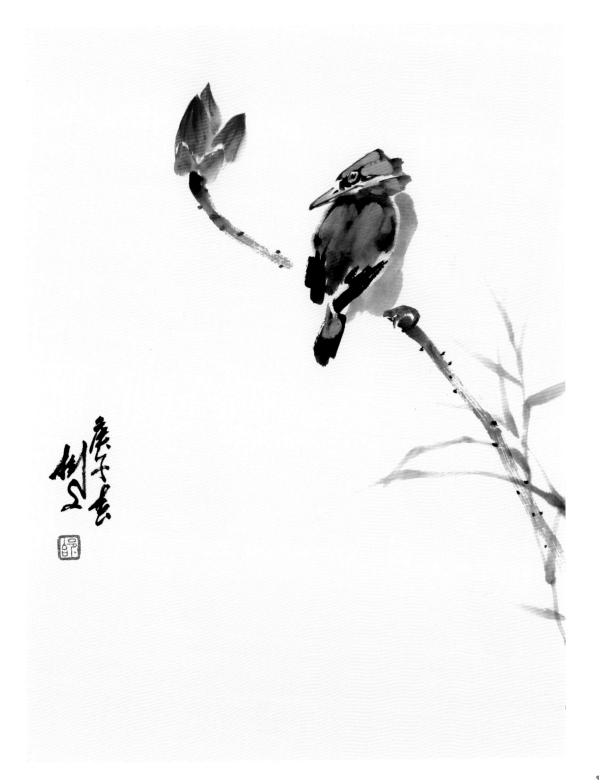

✱ 所用颜色 ✱
朱磦 曙红 墨 赭石 钛白 三青 藤黄

边缘不必
太过整齐。

不要忽略
这里的黑点。

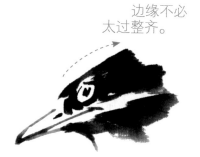

1 蘸取墨，绘制嘴巴和眼睛，顺势用浓墨绘制头部的结构和羽毛。

三青

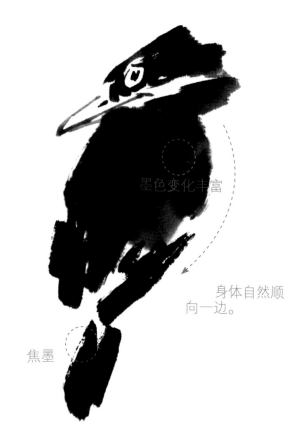

墨色变化丰富

身体自然顺
向一边。

焦墨

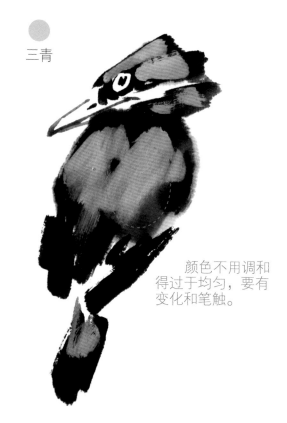

颜色不用调和
得过于均匀，要有
变化和笔触。

2 蘸取浓墨，侧锋运笔绘制
翠鸟的身体。继续用浓墨绘制
背部的羽毛，顺势画出翅膀和
尾翼。

3 调和三青给翠鸟背部和尾
翼的羽毛上叠加颜色。

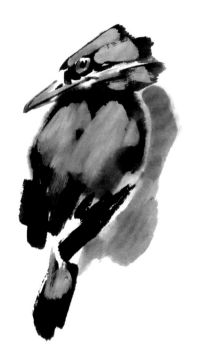

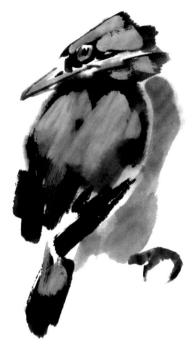

4 调和朱磦绘制腹部的颜色，加少许赭石给眼睛和嘴巴前端上色，眼睛留出高光。

5 调和曙红绘制鸟爪，接着用笔蘸少许墨绘制鸟爪上的纹路。

根据构图合理添画荷花，注意荷花的位置。花枝要与鸟爪位置相协调。

由上至下运笔。

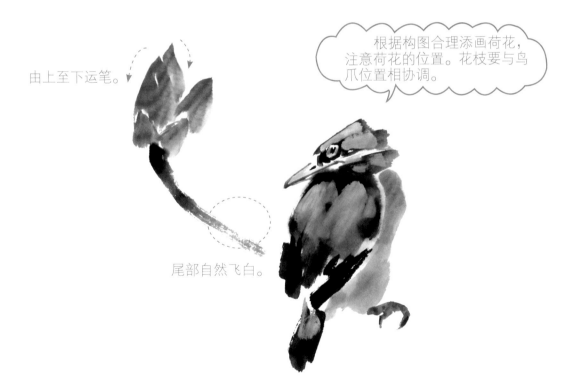

尾部自然飞白。

6 调和曙红和钛白绘制花瓣，赭石加少许藤黄和曙红，绘制花萼。然后用笔蘸墨，水分少一些，绘制荷花的花茎。

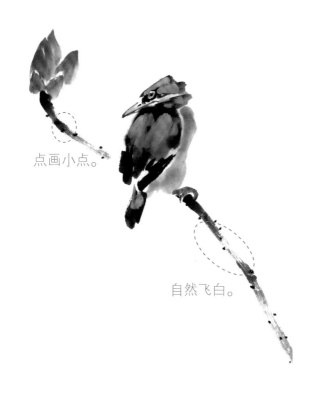

点画小点。

自然飞白。

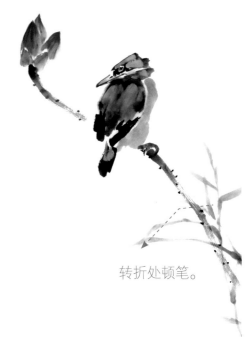

转折处顿笔。

7 接着将荷花花茎补充完整，换浓墨点画出花茎上的小点。

8 加水调淡墨，绘制画面右侧的芦苇。注意叶片的转折和遮挡关系。

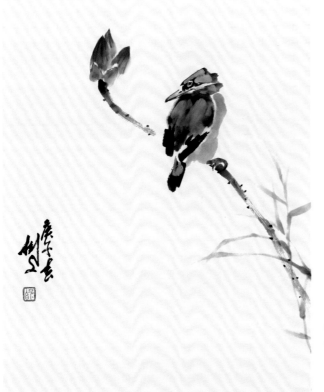

在画面中题字、钤印让画面完整，同时也能起到调节构图平衡的作用。

9 在画面左下角题字、钤印，画面完成。

2.10 八哥与玉兰

　　本案例绘制的是两只八哥站在石头上，头顶有一枝含苞待放的玉兰，整个画面颜色淡雅，对比鲜明。

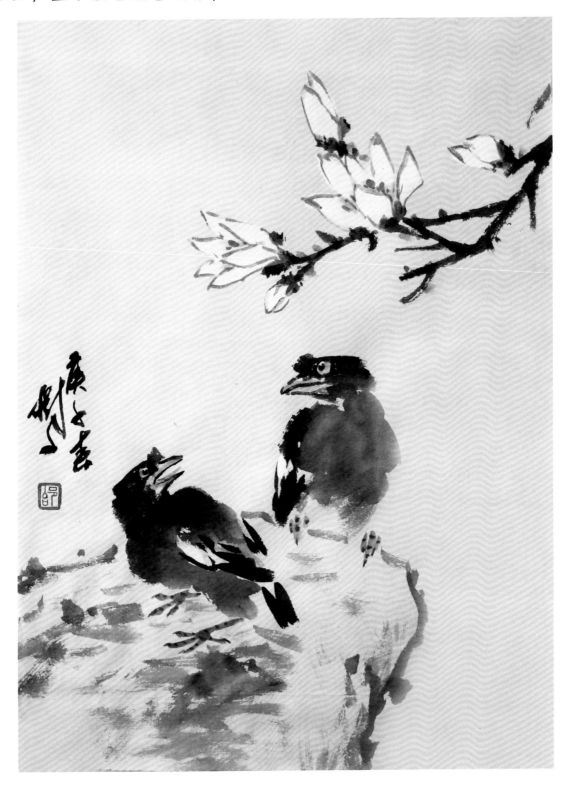

花青　墨　赭石　钛白　藤黄

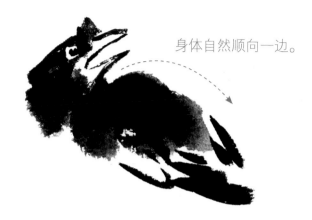

身体自然顺向一边。

禽鸟绘制步骤

1　蘸取墨汁绘制八哥头部，顺势绘制整个身体和翅膀羽毛。

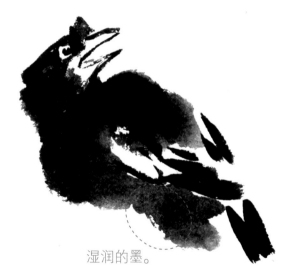

湿润的墨。

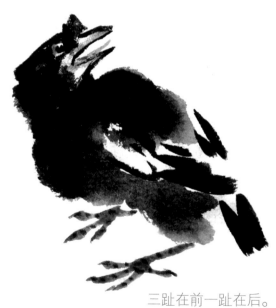

三趾在前一趾在后。

2　加水调和墨，绘制腹部，边缘自然晕开，让腹部有毛茸茸的质感。

3　调和藤黄和赭石，给眼睛、嘴巴上色，并绘制舌头和鸟爪。换墨绘制鸟爪上的纹路。

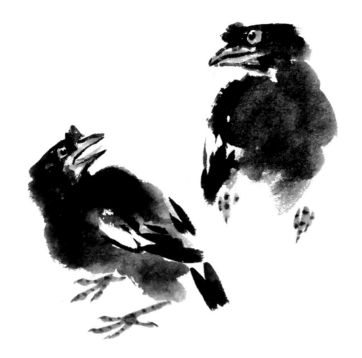

4 按照同样的方法补充另一只八哥，并蘸取钛白给八哥翅膀上的羽毛上色。

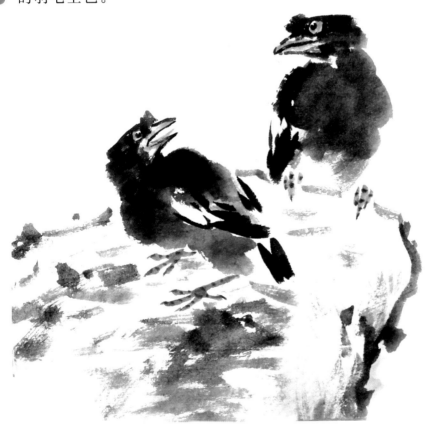

5 蘸取墨绘制石头，可以先勾勒出石头外形，再皴出石头上的纹理。

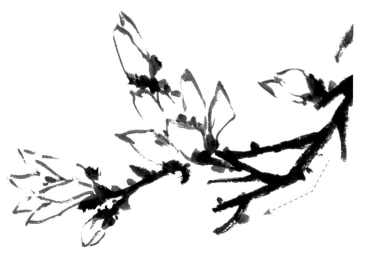

6 蘸取钛白，绘制细长的花瓣，调和花青和藤黄给花心上色，接着蘸取曙红点画花蕊。然后蘸取墨勾勒花瓣外轮廓并添画树枝，调和花青和藤黄绘制树枝上的嫩芽。

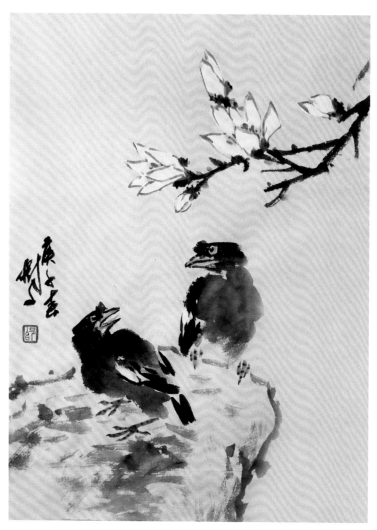

画面中的八哥一前一后，身体姿态也有所变化，画面生动有趣。

7 整理画面细节，题字盖章、钤印，画面完成。

微信扫码

◎同步视频教学
◎国画技法课程
◎传世名画欣赏
◎绘画作品分享

第3章

动物绘制步骤

动物题材经常出现在国画中，动物的造型和寓意都很丰富，入画可增加画面氛围和情趣，同时也可以通过动物表达作画者的情绪。

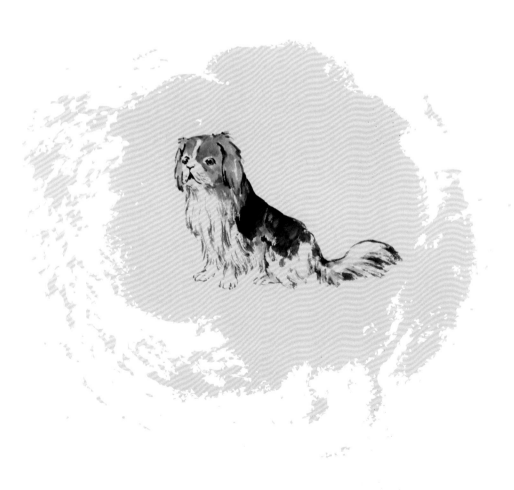

3.1 猫

✳ **所用颜色** ✳

赭石　墨　藤黄

猫的性格慵懒、行动敏捷，是生活中常见的动物，也是国画题材中的常见元素，本案例绘制的是一只经典的长毛黑白花猫。

猫的额头很高。

较远一点的耳朵颜色淡。

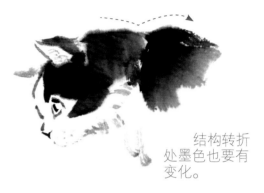

结构转折处墨色也要有变化。

1 首先蘸墨，中锋用笔绘制猫侧脸的轮廓线和五官，接着绘制三角形的耳朵。

2 加水调墨绘制猫面部和身体上的黑色毛发，注意墨色的浓淡变化。

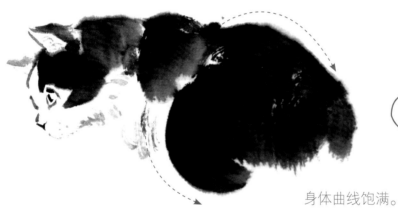

猫在蹲卧的姿势时，身体缩在一起，外轮廓线圆润、饱满。

身体曲线饱满。

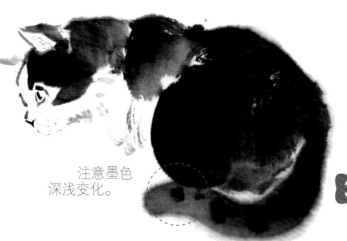

注意墨色深浅变化。

3 蘸取浓墨，侧锋运笔，用较大的笔触绘制猫的身体。接着用较淡的墨绘制尾巴，然后换浓墨点画尾巴上的斑点。

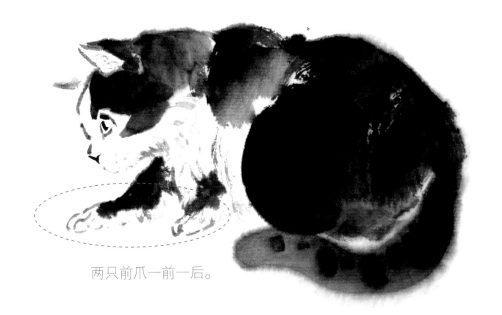

两只前爪一前一后。

4 接着蘸墨勾勒出前肢，表现出猫匍匐的动态。

猫的后肢被尾巴挡住了，但整个身体的动态要把握住，同时注意墨色的浓淡变化，效果更佳。

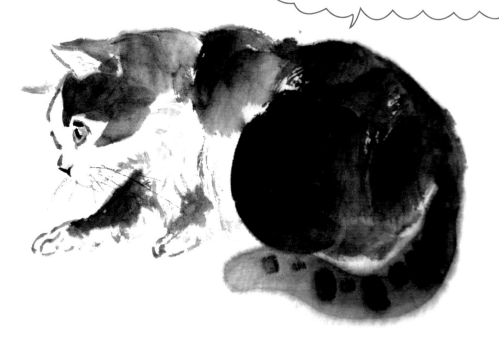

5 调和藤黄和赭石，给猫眼睛上色，留出高光，顺势给鼻子底面上色。

3.2 狗

❋ 所用颜色 ❋

赭石　墨　藤黄

狗是人类忠实的朋友，也是家中常见的宠物。本案例绘制了一只耳朵自然下垂，身上有黄黑花纹，呈蹲姿的狗。

绘制时注意狗口鼻处的特征，同时通过眼睛来表现出它的神态。

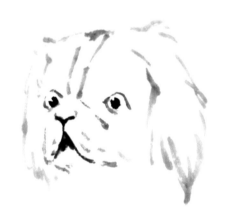 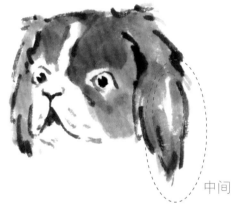

中间留白。

1 首先蘸取墨绘制嘴巴，顺势画出眼睛，再画出整个头部和耳朵，注意耳朵边缘用较短的曲线勾勒毛绒质感。之后调和藤黄和赭石给头部毛发上色。

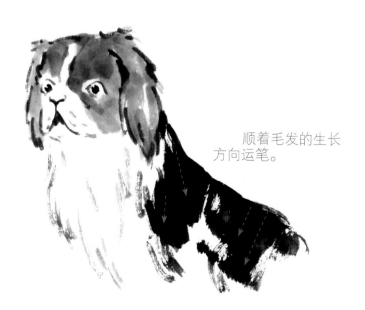

顺着毛发的生长方向运笔。

2 蘸取浓墨，侧锋用笔绘制背上的黑色毛发，绘制时适当留白。加水调和淡墨，中锋用笔描绘前胸较长的毛发。

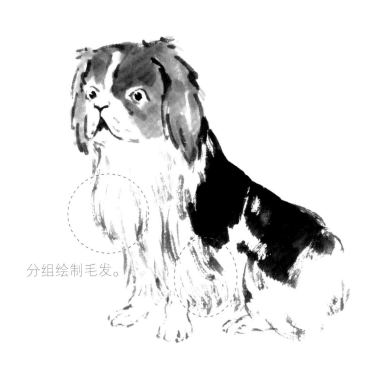

分组绘制毛发。

微信扫码

◎ 同步视频教学
◎ 国画技法课程
◎ 传世名画欣赏
◎ 绘画作品分享

3 接着添画出前肢和后肢，并画出周围细碎的毛发，注意毛发部分要分组绘制。

动物绘制步骤

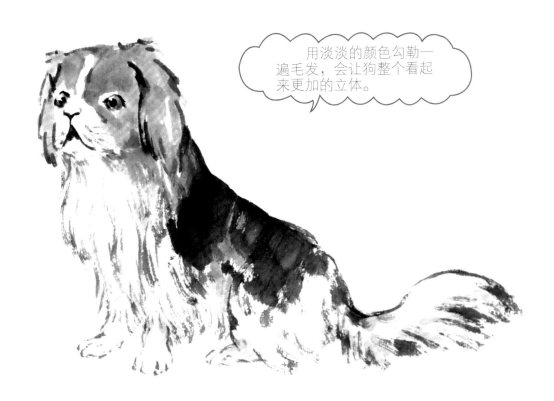

用淡淡的颜色勾勒一遍毛发，会让狗整个看起来更加的立体。

4 中锋用笔将狗的尾巴补充完整。调和藤黄和赭石继续添画身体颜色，加水将颜色调淡之后顺着线条勾勒一遍，使外形更加突出。

3.3 兔子

兔子造型小巧、身体灵活，有着两只竖起的耳朵，非常可爱。也常作为国画的配景。

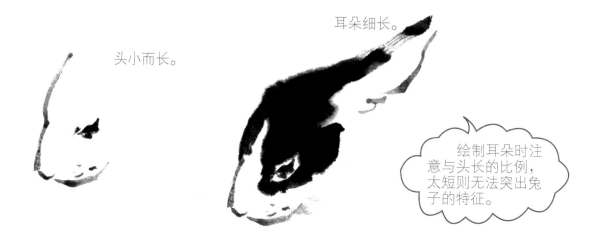

头小而长。

耳朵细长。

绘制耳朵时注意与头长的比例，太短则无法突出兔子的特征。

1 蘸墨绘制兔子的头部，注意表现出低头的动态。继续蘸取浓墨绘制头上的斑点以及狭长的耳朵。

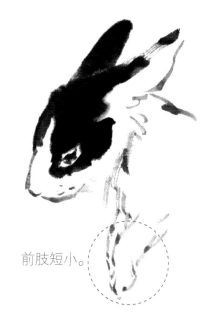

前肢短小。

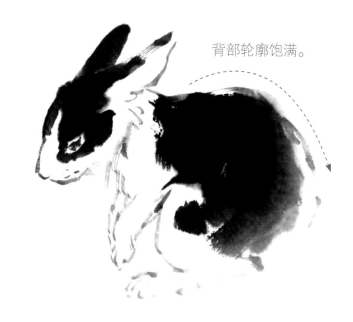

背部轮廓饱满。

2 接着绘制端起的前肢，注意兔子的前肢较为短小。

3 加水调和墨，绘制背部的轮廓和斑点。调淡墨绘制后肢，注意兔子的后肢较为发达，所以较大。

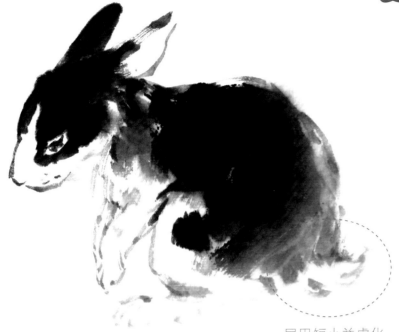

4 继续用淡墨绘制身上的毛发并画出短小的尾巴。

尾巴短小并虚化。

兔子的毛发较短，颜色单一，但要通过颜色深浅来增强层次感。

5 加水调和墨和赭石给身体毛发薄薄地涂色。蘸取赭石给兔子耳朵内侧上色。

 3.4 老鼠

墨

　　老鼠个头很小，通体呈灰色，有长长的胡须和尾巴，在国画中经常出现。

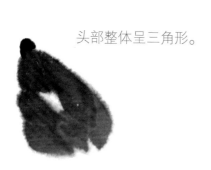

头部整体呈三角形。

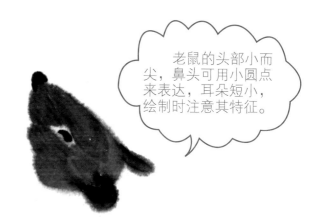

老鼠的头部小而尖，鼻头可用小圆点来表达，耳朵短小，绘制时注意其特征。

　　蘸墨色绘制老鼠尖尖的头部和鼻子，空出眼睛位置。用浓墨画出老鼠的眼睛和短小的耳朵。

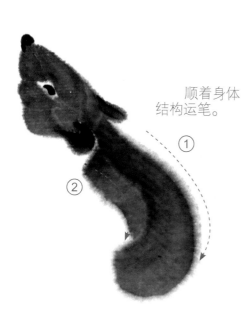

顺着身体结构运笔。

① ②

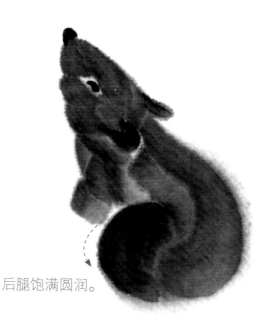

后腿饱满圆润。

2 继续调墨绘制老鼠背部的轮廓。

3 调深一点的墨色绘制老鼠的后腿，接着绘制短小的前肢。

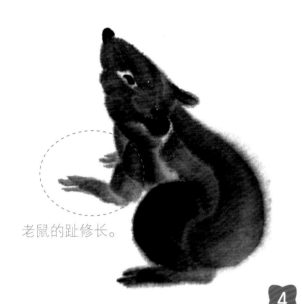

微信扫码

◎ 同步视频教学
◎ 国画技法课程
◎ 传世名画欣赏
◎ 绘画作品分享

老鼠的趾修长。

4 接着绘制老鼠的趾，老鼠的趾细长，绘制时注意其特征。

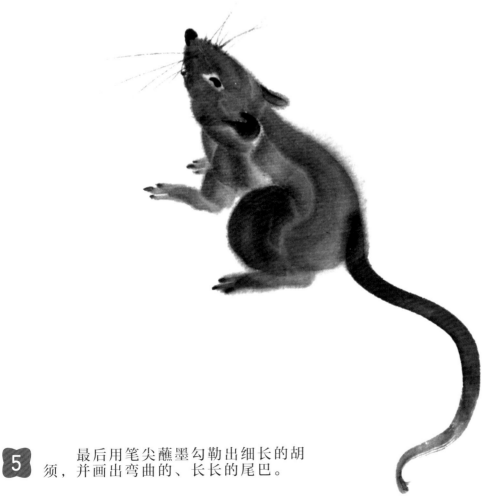

5 最后用笔尖蘸墨勾勒出细长的胡须，并画出弯曲的、长长的尾巴。

动物绘制步骤

3.5 松鼠

松鼠生活在森林里，外形活泼可爱，身体略长而肥，有大大的眼睛和尾巴。是国画常见的绘制题材。

一笔成型。

面部有条状斑纹。

1 　加水调和赭石和墨，画出头顶和耳朵。调重墨绘制眼睛，再继续用调好的赭墨画出头部轮廓和头上的花纹。

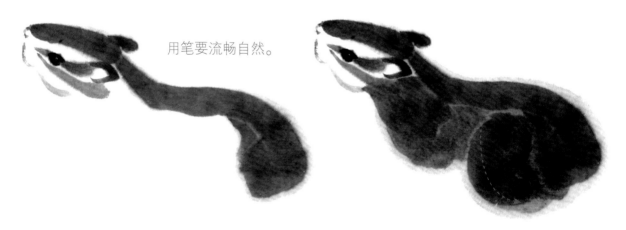

用笔要流畅自然。

顺着肌肉方向运笔。

2 　继续调和赭石和墨，绘制松鼠的后背和圆圆的屁股。

3 　继续用刚才的颜色绘制身体和前后肢。

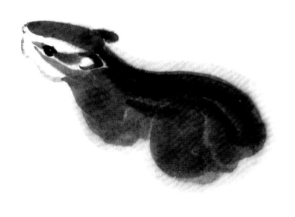

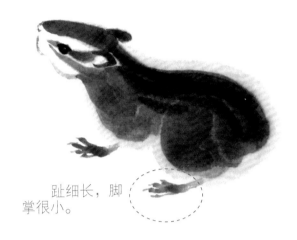

趾细长，脚
掌很小。

4 蘸一笔墨色，中锋用笔绘制松鼠背部的花纹。

5 继续调和赭石和少许墨，画出前后肢，注意其修长的趾。

松鼠最大的特征就是有着比身体还要长的尾巴，并且尾巴上的毛非常蓬松。

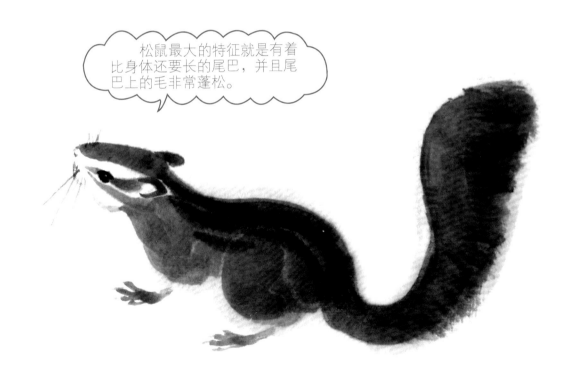

6 接着用赭石和少许墨绘制松鼠蓬松的大尾巴，趁底色未干，用墨勾勒尾巴毛茸茸的质感。

 3.6 小鹿

　　小鹿机警，身形矫健，后肢修长，大大的眼睛炯炯有神。小鹿通常生活在大自然中，充满灵气。

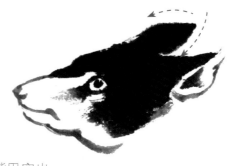

嘴巴突出。

1　　笔尖蘸墨，中锋用笔绘制小鹿突出的嘴巴，接着蘸浓墨绘制眼睛和头部还有直挺的小耳朵。

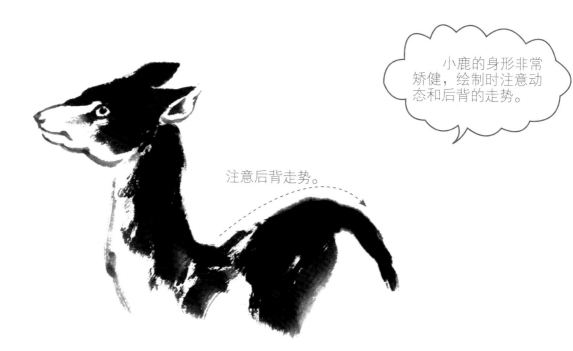

小鹿的身形非常矫健，绘制时注意动态和后背的走势。

注意后背走势。

2　　接着画出修长的脖子和拱起的屁股，中间的部分是凹下去的。

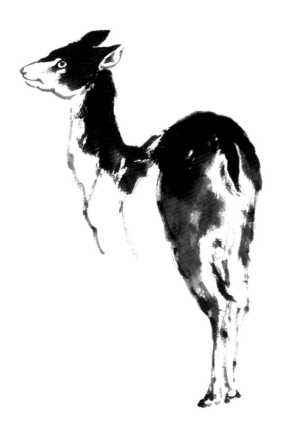

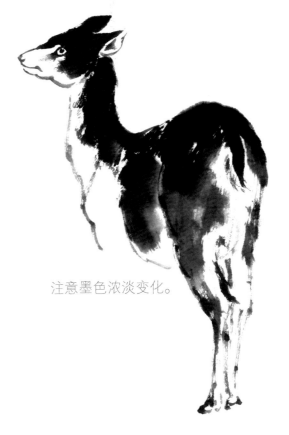

注意墨色浓淡变化。

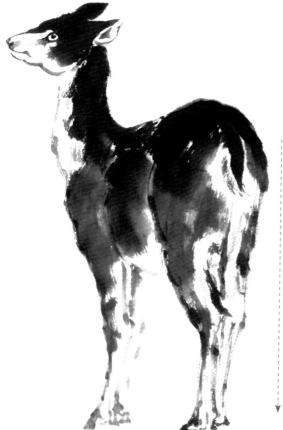

绘制时注意小鹿身体各部分的比例关系和墨色的浓淡变化。

3 继续用笔勾勒出腹部轮廓，然后画出后肢和尾巴，接着补充出前肢。小鹿的肢体非常修长。

3.7 猴子

猴子聪明灵巧，动作最接近人类，是智商、情商都很高的动物，本案例绘制的是一只坐着的猴子。

动物绘制步骤

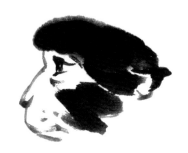
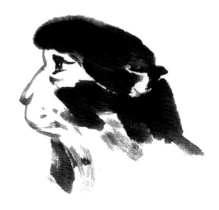

1 　　笔尖蘸墨，中锋用笔先绘制猴子侧面的五官，接着侧锋用笔将头部补充完整并画出脖颈的结构。

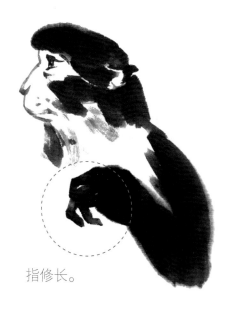

指修长。

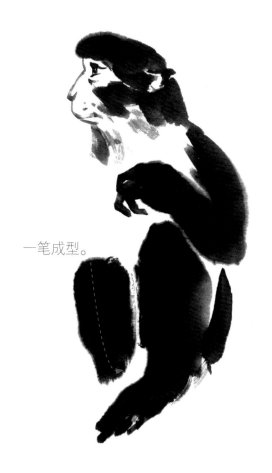

一笔成型。

2 　　蘸取浓墨绘制弯曲的上肢和爪子，顺势绘制蹲坐在地上的下肢。

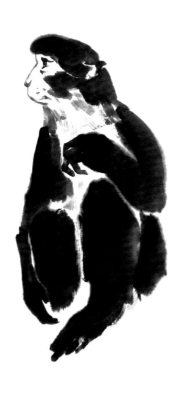

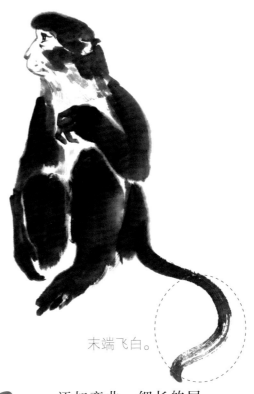

末端飞白。

3 接着将猴子的身体补充完整，画出修长的手臂。

4 添加弯曲、细长的尾巴。绘制尾巴要一笔画出，不要拖泥带水。

本案例中的猴子动态丰富，脸朝向一边。上肢一侧端起一侧下垂，下肢蹲坐，尾巴自然弯曲，绘制时注意分析它的动势。

5 调和赭石和墨，给面部和屁股上色，绘制完成。

✳ **所用颜色** ✳

墨

熊猫也被称为"国宝"。熊猫身形圆润，体型较为庞大，生活在森林中，以竹子为食。熊猫黑白相间，十分憨厚可爱。

眼睛呈"八"字形。

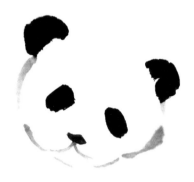

鼻子扁圆。

 用浓墨绘制鼻头、眼睛和耳朵。淡墨勾勒嘴巴和头部的外轮廓。

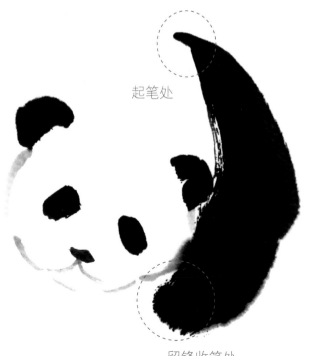

起笔处

熊猫颜色单一，黑白分明，要合理运用墨色浓淡的变化来区分结构。

2 笔蘸浓墨，侧锋用笔一笔画出熊猫的前肢。

留锋收笔处。

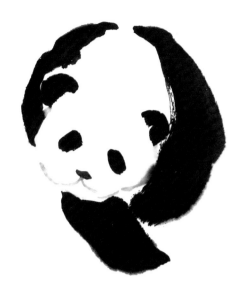

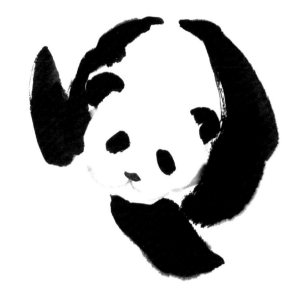

3 继续用浓墨补充出左侧前肢，注意把握好身体的结构。

4 继续添画出远处的后肢，注意熊猫行走的动态。

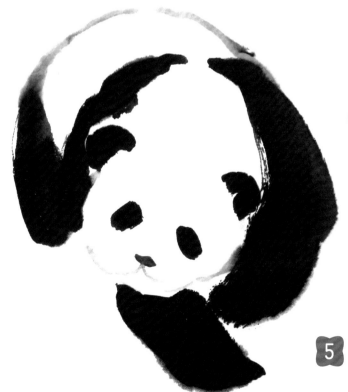

熊猫整体外轮廓都圆滚滚的，勾勒身体时要用圆润、饱满的弧线。

5 最后勾勒出熊猫背部的轮廓线。

3.9 小老鼠上灯台

本案例绘制的是小老鼠和烛台，有没有想起一首儿歌呢？"小老鼠，上灯台，偷油吃，下不来"，快来一起绘制吧。

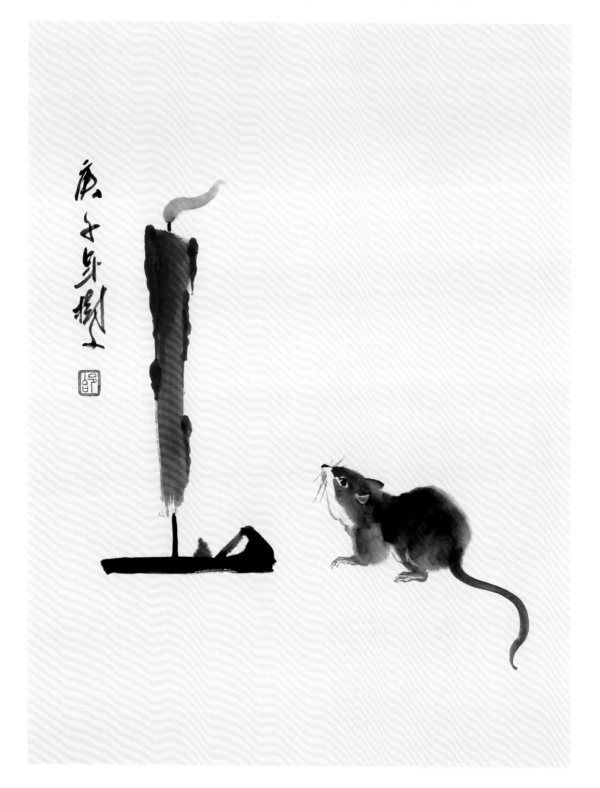

✳ **所用颜色** ✳

 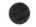
赭石　　墨　　曙红

头向上看。

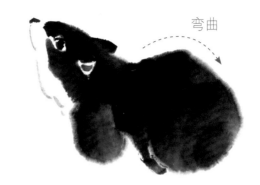

弯曲

1 首先绘制小老鼠向上探的头部和整个身体。注意把握头部的动态特征，躯干部分自然向上拱起。

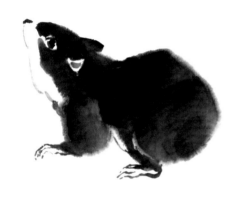

2 接着绘制老鼠的前后肢，前肢端在胸前，后肢紧紧地踩着地面。

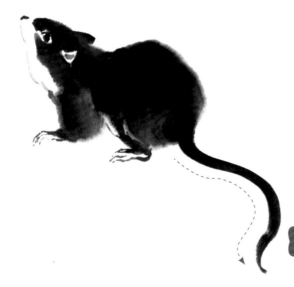

老鼠细长的尾巴用流畅的线条一笔勾勒出。尾巴的末端要逐渐变细。

3 笔尖蘸浓墨，中锋用笔，一笔绘制老鼠的尾巴。

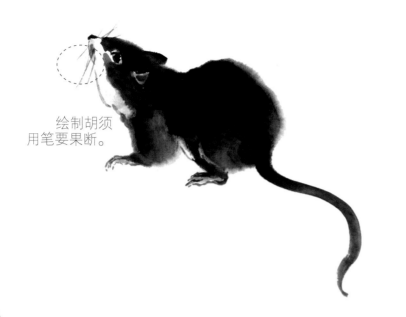

绘制胡须
用笔要果断。

4 加水调和赭石
和墨给耳朵内侧和
四肢上色。笔尖蘸
墨中锋勾勒胡须。

由上至下运笔。

绘制滴下的蜡油。

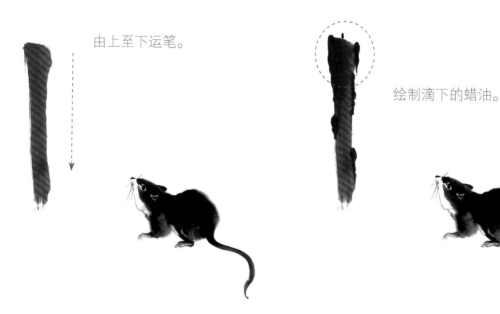

5 蘸取曙红从上至下运笔，
绘制一根蜡烛，蜡烛顶部粗下
面细。

6 调和曙红和少量墨，绘制
滴下的蜡油。用墨勾勒出烛芯。

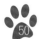

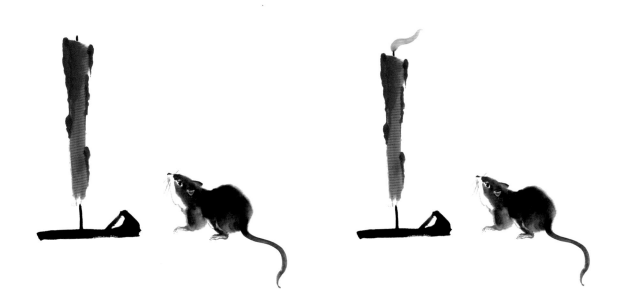

7 中锋用笔，蘸浓墨绘制烛台。 **8** 蘸取赭石色调淡，绘制火苗。

最后整理画面细节，题字、钤印就完成了。

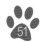

3.10 猫与虫

　　本案例绘制的是树下猫挑逗虫的场景，将猫的好奇心展现了出来。画面结构完整，充满乐趣。

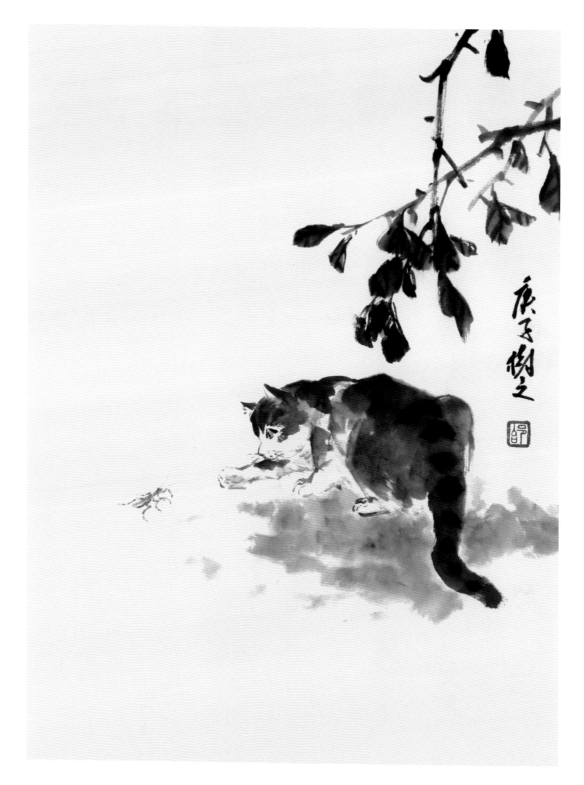

✳ **所用颜色** ✳
花青　藤黄　墨　赭石

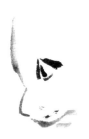

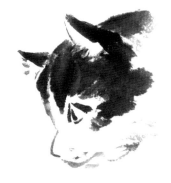

本案例中猫的眼神很重要，要表现出专注、看着一处的感觉。

侧面嘴部突出，额头饱满。

1 　笔尖蘸墨绘制猫的头部，注意头向下看的动势。

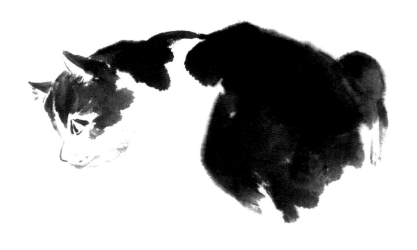

2 　接着侧锋用笔，绘制身体和身体上的斑纹，注意墨色浓淡要有所变化。

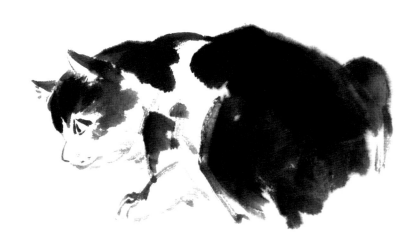

3 　绘制猫向前探的前肢并用淡墨点画身体上的花纹。

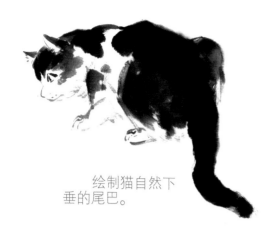

绘制猫自然下垂的尾巴。

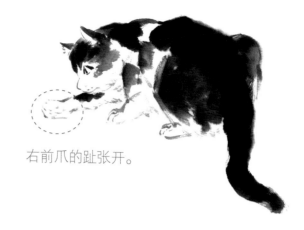

右前爪的趾张开。

4 继续调浓墨绘制猫的尾巴，并点画出尾巴上的斑纹。

5 绘制正在扑小虫的猫爪，猫爪右前爪的趾张开，仿佛要抓住小虫。

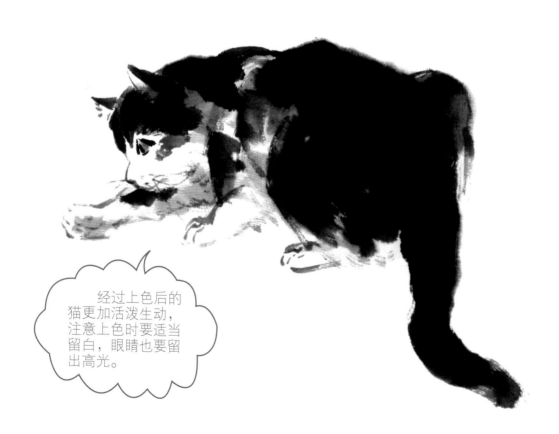

经过上色后的猫更加活泼生动，注意上色时要适当留白，眼睛也要留出高光。

6 加水调和赭石和墨，给猫身上的斑纹上色，接着点画出眼睛颜色。

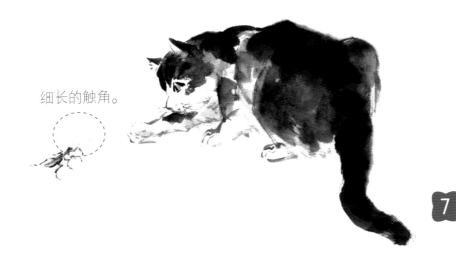

细长的触角。

7 调和花青和藤黄，用细小的笔触绘制小虫的肢体，换赭石描绘出小虫的腹部。

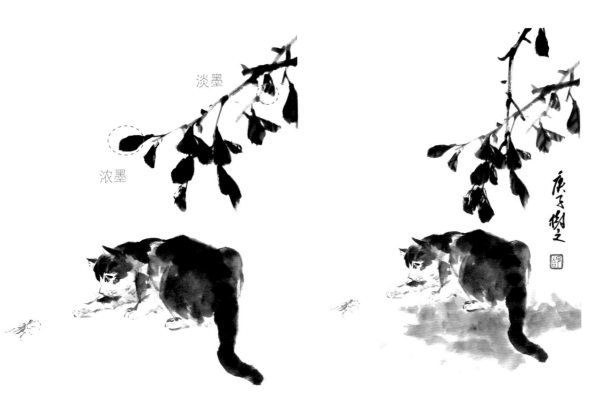

淡墨

浓墨

8 用淡墨绘制树枝并点染出叶片，换浓墨加深树枝节点处并描绘叶脉。

9 将树枝添画完整后，加水调和赭石和墨，给地面上色，题字、钤印，画面完成。

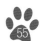

第4章

作品欣赏与实践

学习过这些鸟兽的画法后，让我们一起来欣赏一些完整的国画作品。一起来学习画中精彩的地方，取长补短，丰富我们的绘画经验。

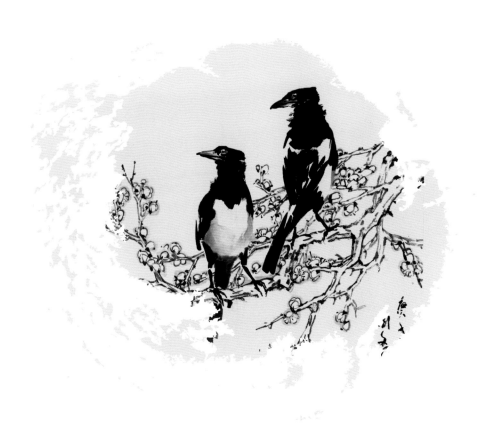

4.1 作品赏析

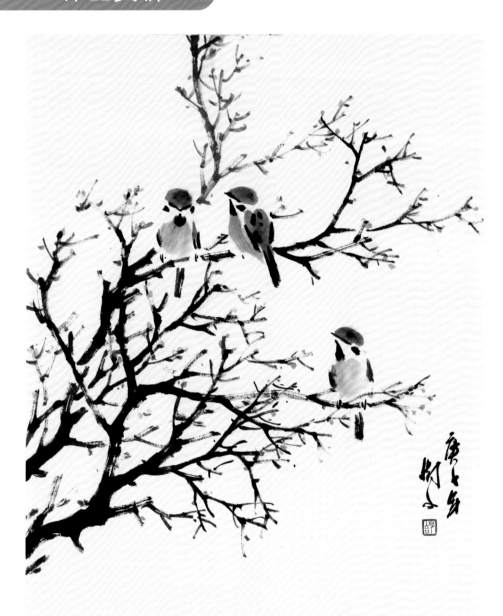

技法点评　　这幅画中麻雀落在枝头，交头接耳，仿佛在谈论着什么。麻雀除了能生动地表现自然景象外，还代表了吉祥的寓意。用来点缀画面，使画面动静皆宜，生动活泼。

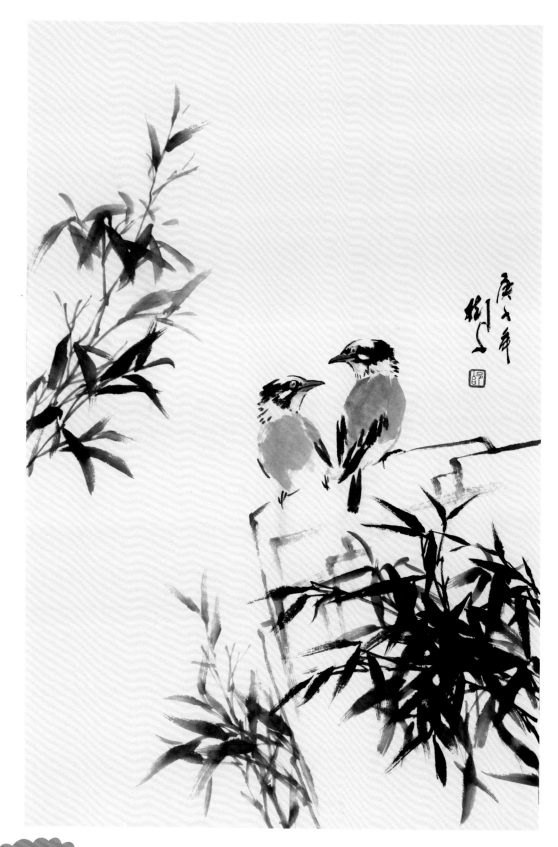

技法点评　　　　本案例以两只白头翁为主体，一块石头、几枝竹子作为补景组合而成，白头翁因为是吉祥长寿的鸟，一般成对安排。要画出两者的呼应关系。

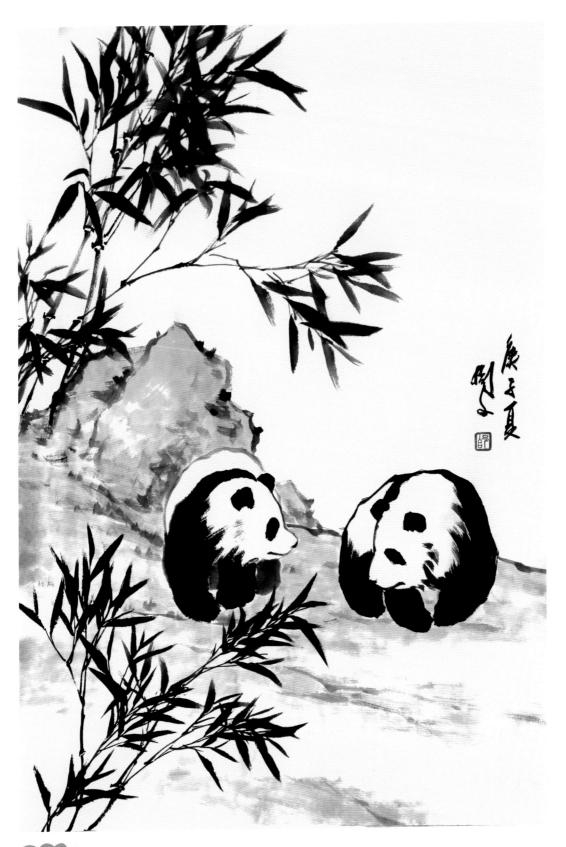

技法点评 本案例绘制了两只毛茸茸的大熊猫，加上一些竹子和山石作为背景，整个画面显得动静皆宜，更加生动有趣。

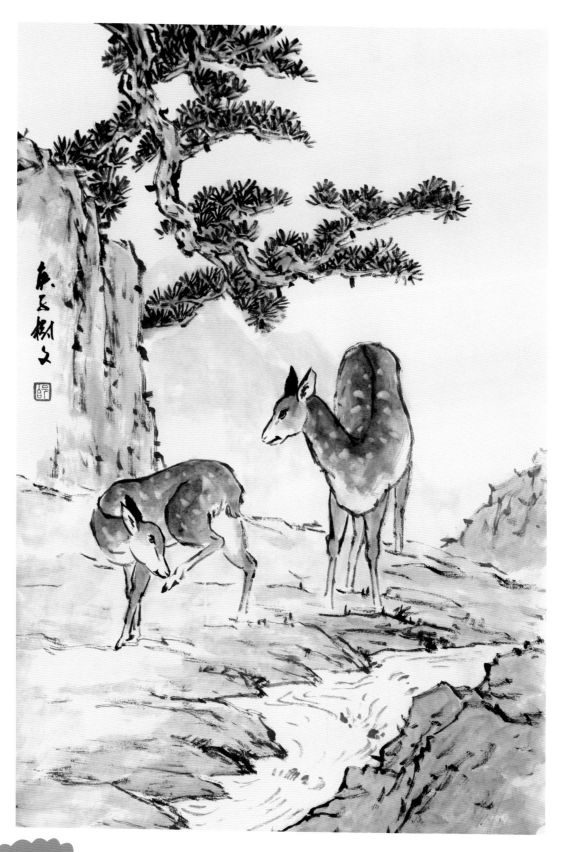

技法点评　　本案例中两只梅花鹿在青山绿水间游玩，以梅花鹿为绘制主体，青绿山水更好地衬托出了梅花鹿的活泼可爱。顶部的松树使得画面更加完整。

4.2 实践课堂

点评教师：崔涛泽

毕业于吉林动画学院国画系，对中国画艺术有着饱满的热情并具备扎实的功底，毕业后开始从事儿童美术教育工作，积累了丰富的国画教学实践经验，为众多中国画初学者提供了帮助，现于天津市河西区全运村小学从事美术教学工作。

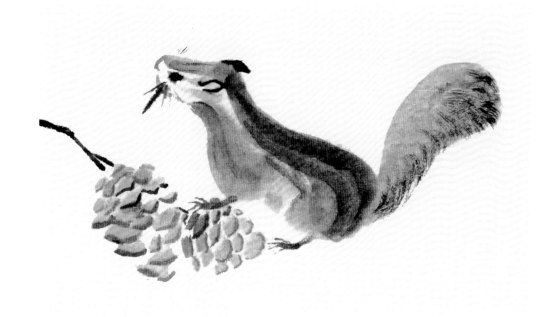

庞子童 女 天津市河西区全运村小学 五年级
2023 年创作 34cm×34cm
作品名称：《小松鼠》（局部）

点评：这幅作品把松鼠尾巴毛茸茸的质感表现得非常充分，松鼠头部轻抬，前肢扶着松果，神态十分机敏，让人感觉趣味十足。

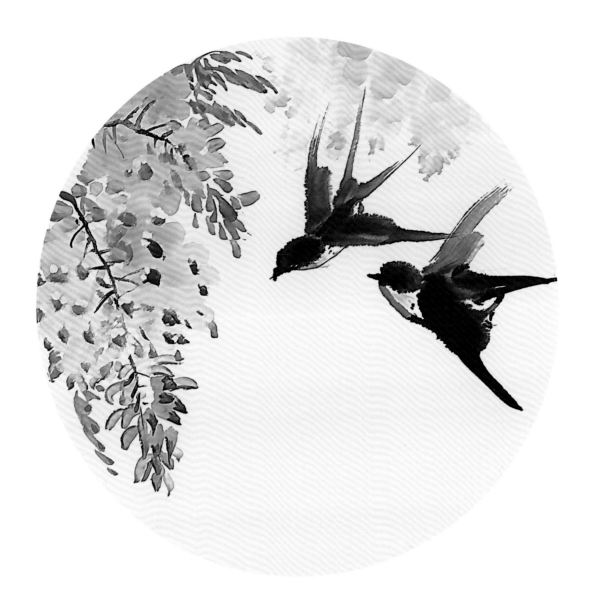

李奕苒　女　天津市河西区全运村小学　四年级
2023 年创作　34cm×34
作品名称：《春酣》

点评：小作者以简练的笔法在画面的右侧绘制了两只翩翩起舞的燕子，画面左侧所画的紫藤不仅起到了平衡构图的作用，紫色丰富的层次也将生机勃勃的春意衬托得更为突出，使得画面灵动活泼。

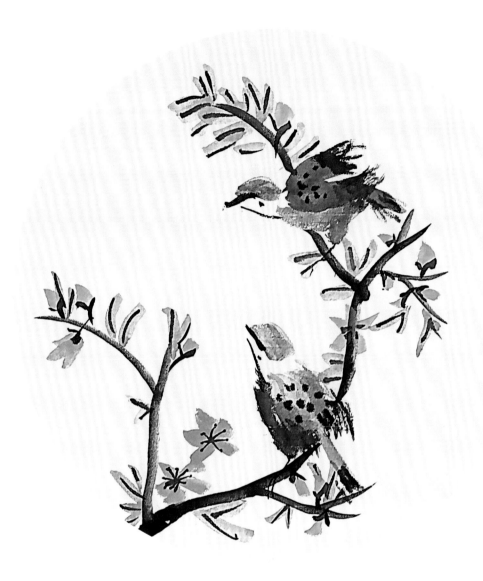

陈禹诺　女　天津市河西区全运村小学　三年级
2023 年创作　34cm×34cm
作品名称：《初春》

点评：这幅作品中的两只麻雀伫立于桃花枝头，位于画面的中心，位于高处的小麻雀身体前倾，翅膀微展，似乎有蓄势起飞之意；低处的小麻雀抬头静静仰望，两只麻雀一动一静，显得生动有趣，周围稚嫩的几朵桃花更加增添了春天的生机。

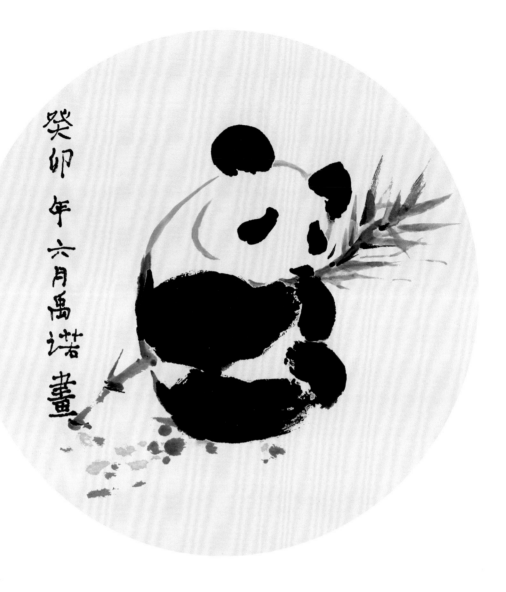

陈禹诺　女　天津市河西区全运村小学　三年级
2023 年创作　34cm×34cm
作品名称：《大熊猫》

点评：这幅作品以其简洁概括的用笔突出熊猫毛茸茸的质感，将熊猫憨态可掬的神情表现得十分充分。画中的熊猫正津津有味地享受着怀中的嫩竹，展现出了一幅自然生动的场景。